蝴 蝶 梦 ②

原　　著：[英] 达芙妮·杜穆里埃
改　　编：健　平
绘　　画：高兴齐　赵延平　赵龙泉　张志军
封面绘画：唐星焕

CNS | 湖南美术出版社

蝴蝶梦 ②

在风景优美的西部海滨曼陀丽庄园，我被庄园主即我的丈夫德温特的姐姐比阿丽特斯，用好奇的眼光上下打量，认为我还是个孩子。但更使我为难的是，我不懂得待人接物，我的出身和教养与这座贵族庄园不协调不相配，所以被庄园里的管家和女仆瞧不起。即使"我"小心谨慎，但总出乱子。

例如把德温特的前妻吕蓓卡的结婚礼品，一个小巧瓷塑爱神打碎了，结果造成一场大误会，弄得德温特管家、女佣都不愉快。

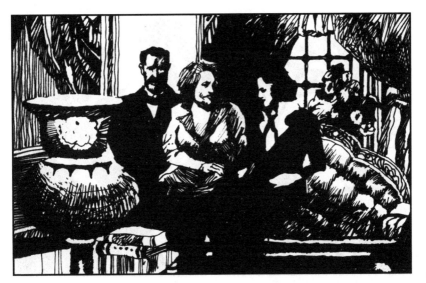

1. 比阿特丽斯端详着迈克西姆说："老弟，你的气色好多了，过去那种莫名其妙出神的样子不见了。"她转头问我，又说："我想，为此我们得谢谢你。"

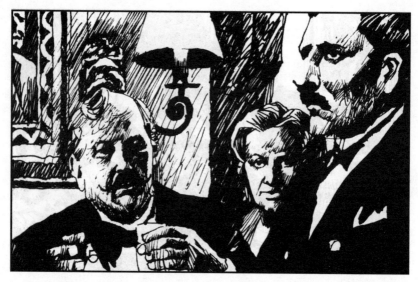

2. 迈克西姆好像极怕人提到这些，烦躁地说："我一直很健康。在你看来，谁要是不像贾尔斯那么胖，谁就是有病了。" "胡扯。半年前你是什么样子，叫贾尔斯说，他那样子是不是挺吓人？"

3. 我不明白这话题为什么使迈克西姆火冒三丈，难道这又触动了他什么？幸好这时弗兰克说话了："德温特夫人，威尼斯在这个季节一定美极了吧？"话题于是转向天气，气氛也就缓和了。

4. 比阿特丽斯问起我会不会骑马和打猎，当我说不会时，她说："那就快学，住在乡下不会骑马和打猎怎么行？迈克西姆说你会画画，那玩意解解闷还可以，对身体可没什么好处。"

5. 迈克西姆又不高兴了，说："我的好比阿特丽斯，你以为谁都该像你一样。""没跟你说话，老弟！谁都知道你就喜欢在花园里散步想心事。"我连忙接上说："我也爱散步。天暖了就去洗海水浴。"

6. 比阿特丽斯说："这儿的水太凉，而且海滩上全是圆卵石。""那有什么关系，只要潮水不太猛就行，这儿的海湾浴场安全吗？"大家突然一下埋头不做声了，我这才想起我又触犯了曼陀丽的禁忌。

7. 幸好弗里思来通知开饭，这才打破僵局。比阿特丽斯挽着我稍往前走些，说："你比想象中的还要年轻，实实在在还是孩子。告诉我，你很爱他吗？"她怎么会这样问呢？她脑子里在想些什么？

8. 看到我一脸的惊讶，比阿特丽斯忙说："你不用回答我的怪问题。我这人老爱管闲事，我虽然总跟迈克西姆顶嘴，但我是深爱他的，去年这时候大家都替他捏把汗。那件事情你当然都知道了。"

9. 我其实什么都不知道。这时男人们赶上来了，谈话也就没继续下去。

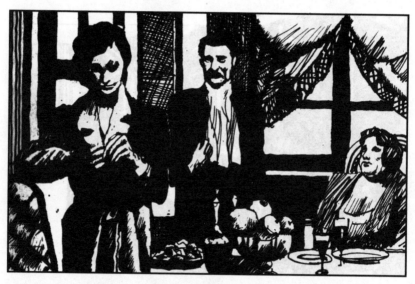

10. 午饭吃得很顺利。可我在迈克西姆的示意下起身离开桌子时，却把贾尔斯的酒打翻了。我抓起餐巾要抹时，迈克西姆说："算了，让罗伯特去收拾吧，你只会越帮越忙。"可不，我这人是怎么了？

11. 饭后去花园，比阿特丽斯突然对我说："真希望你俩过得幸福。"这话有些古怪，她接着说："迈克西姆写信说你很年轻，长得不错，我还以为你是交际花哩。所以当你走进晨室时，简直叫我目瞪口呆。"

12. 我喜欢她的直率和真诚，只听她又说下去："我们姐弟俩的性格截然不同，我外露，他内向，你根本摸不透他脑子里想些什么。我常大发雷霆，但发过就忘了；他不常发脾气，但一发就挺吓人。"

13. 她看着我又说："不过，对你这沉静的小乖乖他是不会发脾气的。咦，你不觉得你的头发太平直吗？为什么不烫烫？你好像不在乎服饰打扮。""不，我在乎的，只是至今还没钱买漂亮衣服罢了。"

14. "那迈克西姆为什么不在伦敦停下给你买些衣服？这表现很自私，不像他平日的为人，通常他对穿着是很挑剔的。""他好像根本不在乎我的穿戴。""啊，他的性格大概变了。"

15. 她抬头望望西厢那边，嘴里吹着口哨，然后突然问我："你跟丹弗斯太太相处得怎样？""我过去从未见过这样的人，有点儿怕她。""你可千万别让她看出这一点。""她也许怕我去干涉家务？"

16. "她才不在乎这个，她是讨厌你到这儿来。""为什么？""迈克西姆没说吗？因为她对吕蓓卡崇拜得五体投地。"真感谢比阿特丽斯，她使我终于明白了。

17. 弗兰克走后我们又在栗子树下坐了会儿。贾尔斯打他的呼噜。姐弟俩则谈着老祖母。我坐在矮几上，下颌搁在迈克西姆的膝上。我猛然觉得，迈克西姆对我心不在焉的抚摸，就跟我对小狗的抚摸一模一样。

18. 后来，比阿特丽斯和贾尔斯去看了东厢新装修的房子。等着男人们都出去后，比阿特丽斯说："这得花多少钱啊！不过，花得再多丹弗斯太太也不会心疼的。噢，我们总得送一点什么，婚礼虽没参加，礼还是不能不送的。"

19. 当我们走到楼梯口时，贾尔斯就大声喊起来："比，下雨了，迈克西姆说，晴雨表标志着有雨。"比阿特丽斯连忙跟我握别，说："噢！你跟吕蓓卡多么不一样！"

20. 他们走后，迈克西姆要冒雨散步。他等不及我去楼上换衣，便叫："罗伯特，到花房给太太拿件雨衣来。"然后又招呼小狗杰斯珀："小懒鬼，走，去遛遛腿，跑掉点脂肪。"

21. 我穿的雨衣又大又长，没有时间换了。我追上已迈步的迈克西姆。他若有所思地突然说："比是世界上最好的人，可她总把事情弄糟。有时候真是笨到了极点。"我不明白指的什么，也不想问。

22. 我们穿过草坪往树林里走去。我挽起迈克西姆的手臂，问他："你喜欢我头发的样子吗？""头发？怎么会想到这上头去的？我当然喜欢啦。你问这个干吗？""随便问问嘛。"

23. 林中的一块空地，这儿有两条路，杰斯珀自然地向右边的路走去。迈克西姆叫起来："别走那儿，回来！"我问："它干吗要走那条路？""走惯了吧。那边有个小海湾，以前我们有条船泊在那儿。"

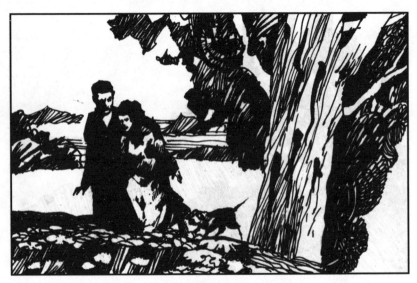

24. 我们折入左边的小径，小狗也随着来了。迈克西姆心情极好地说起弗兰克，说他周到可靠，对曼陀丽赤胆忠心。我不时附和着他，紧依着他，因为他现在的样子才是我深爱着的那个迈克西姆。

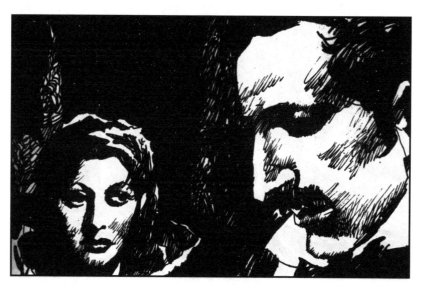

25. 我柔情地偷瞟着他，同时想着比阿特丽斯关于他发脾气的话，却怎么也没法把那个有时脾气吓人的迈克西姆和他联系在一起。

26. 迈克西姆突然叫起来："喂，看那边！"原来是个小溪横陈的山谷，谷里是铺天盖地的花穗。小谷恬静，花香醉人。他告诉我："我们把它叫做'幸福谷'。"

27. 我们走出谷口，外面竟是个小海湾。迈克西姆看着我的痴狂表情，说："太美了，对吗？谁都没想到在这儿突然见到大海。景色的骤变出人意料，真有点惊心动魄哩。"

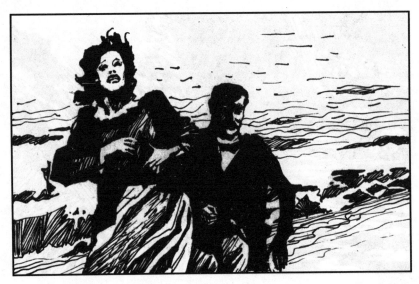

28. 我们奔向海边，向海里扔石片玩。涨潮了，我们捞着冲来的水草和木片。我们笑着、叫着，所有的阴影都一扫而光。

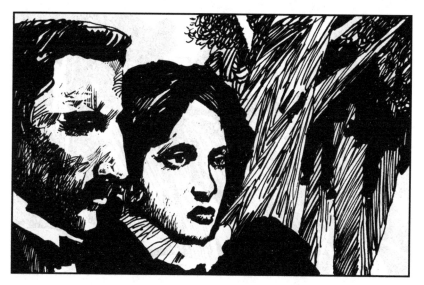

29. 我突然发现小狗不见了，我们大声呼唤着。远远地，从海滩右边的礁石堆那边传来一声短促的狗吠。我说："听见了吗？它翻到那边去了。"

30. 我爬上礁石，要到那边去找杰斯珀。迈克西姆厉声喝叫："回来！别朝那边去。"我从岩上往下看，说："也许它摔下去了。"这时又传来一声狗叫，我接着说："可怜的小家伙，让我去把它带回来吧。"

31. 迈克西姆暴躁地说："它才不会出事呢！要你操什么心？它认得路，自己会回家的。"我装做没听见，径自爬过礁石向海滩下面跑去。

32. 杰斯珀正对着海滩上的一个陌生人吼着，我走到面前它也不理。那陌生人从地上站起，我才发现他像个白痴。他朝我笑笑，张开没牙的嘴说："早上好。天气真邋遢。对吗？"

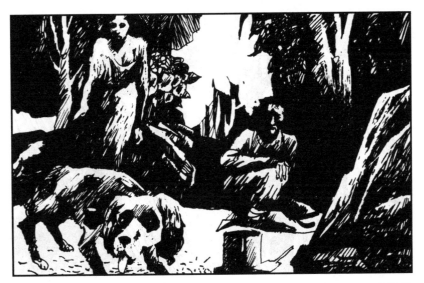

33. "下午好，天气是不太好。"我回答说。他打量我一下，憨笑着说："我是在挖贝壳，可这儿没有。""那可太遗憾了。"我躬身去抓杰斯珀，它却从我手边跑了。

34. 我想找一条拴狗绳，便问那个在挖贝壳的人："你有绳子吗？""啊？""我想找条绳子拴狗。""狗又不是你的。""是德温特先生的。"

35. 我看见那边有个小屋，便走了过去。屋外杂草丛生，房子的窗户也用木板钉上，我想门一定锁上了，没想到轻拨一下，门就吱呀一声打开了。

36. 为了不扬起灰尘，我小心地走了进去。原来这是间家具齐全的房间。不过，由于许久不住人，已处处显出颓败的样子。我环顾四周想找根绳子，但可以拴狗的东西一样也没有。

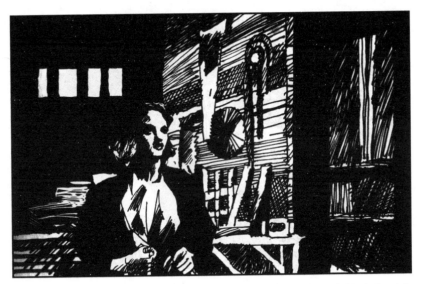

37. 我发现房间的另一头还有扇门。雨声敲打屋顶的声音让我心里发虚，我战战兢兢地把门推开，生怕会碰上什么怪物。其实那不过是间船库，备有各种修理用具，我很快就找到了需要的绳子。

38. 杰斯珀这下倒是听话，我很快就把它拴住了。那陌生人盯着我说："我看见你跑到那儿去了。""是的。德温特先生不会责怪的。""她现在不再上那儿去了。""是啊，现在不去了。"

39. "她出海了，对吗？她不会再回来了，是吗？""是的，不会再回来了。""我可什么也没说，对吗？""当然，当然，别担心。"

40. 我穿过海滩，发现迈克西姆正在一处礁岩旁等着。我说："对不起，杰斯珀不肯回来，我只好去找绳子。"他蓦地转身朝林子走去。

41. 我跟上他，继续说："都是杰斯珀不好，欺负那个陌生人，那人是谁？""他叫贝恩，一个与世无争的可怜虫。他父亲过去是曼陀丽的守门人，家就住在附近。绳子是他给的？"

42. "是我从那小屋子里拿的。""门开着吗?""一推就开了。""那小屋应该是锁上的。是贝恩告诉你门是开着的吗?""他对我的话一点也不明白。""他是装傻。其实他可以把话说得既清楚又明白。"

43. 他突然大步地走起来，我和杰斯珀跟不上。我说："你干吗走那么快？""要是你刚才不去追杰斯珀，这会我们都早到家了。我告诉你它会回来。可你还要去。""那时候正涨潮，我怕……"

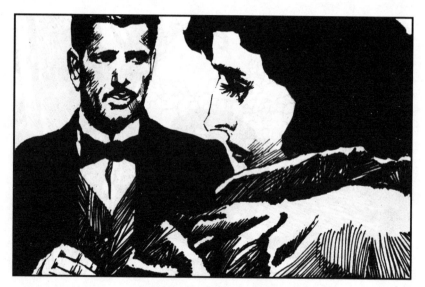

44. 他打断我说："要是有水淹的危险，我会丢下它不管吗？" "你这是借口。" "我为什么要找借口？" "说明你不和我一起去是有理的。" "那你说我为什么不愿去呢？" "算了。我不想再说了。"

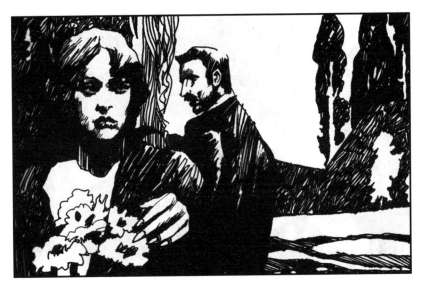

45. 他可不愿算了，说："就算我不愿到这边的海滩来吧，这下你称心了吧！要是你头脑里也保存着我对往事的种种记忆，你也会不愿走近这鬼地方的。行啦，这些话你自己去理解消化吧。"

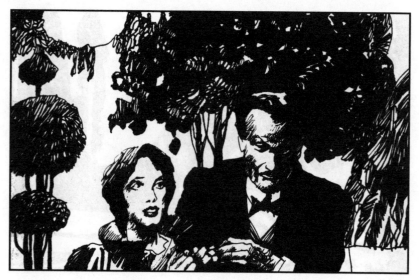

46. 他眼里又露出我头一回见到的那种深邃莫测的表情，惶恐而又凄苦。我不由握住他的手说："喔，迈克西姆！""什么事？"他粗暴地说。

47. "我不需要你这样，看着叫人心都碎了。求求你，迈克西姆，把刚才的一切都忘了吧。我们讲和吧。""我们应该留在意大利的。上帝，我多蠢，干吗要回来呀？"他的步子迈得更大更急了。

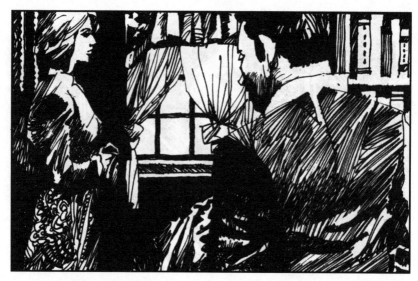

48. 迈克西姆径直走进藏书室，连看也不看我一眼。为了不让仆人看出什么，我使劲忍住了眼泪。弗里思帮我脱下雨衣时从地上拾起个东西，说："您的手绢。"我接过，顺手塞进衣袋。

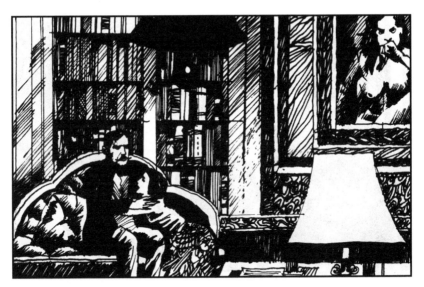

49. 我慢慢地走进藏书室。迈克西姆坐在他的老位子上，杰斯珀躺在他的脚边。我挨着他跪下，把脸凑近他，轻轻说："别再生我的气啦！"他捧着我的脸，目光惶恐，说："我没生你的气。"

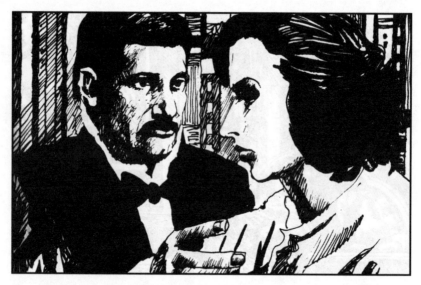

50. "你内心受了伤,看着你这种样子我实在不忍心。我多么爱你!"
"真的?真的爱我吗?"他露出担惊受怕的痛苦眼神。"怎么啦?亲爱的,脸色为什么这么难看?"

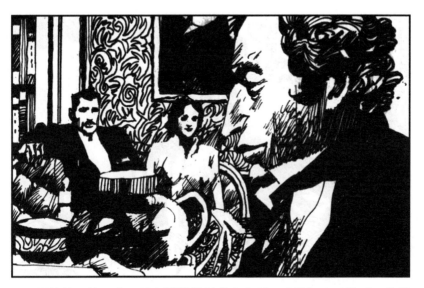

51. 没等他回答，弗里思和罗伯特送茶点来了。我忙把身子缩开，仿佛刚才是去拿木柴投进炉子似的。

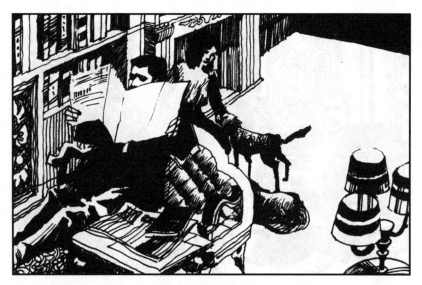

52. 迈克西姆吃着一块三明治，脸上又有了血色，事情就这样过去了。他喝茶时冲我微微一笑，然后就去读报了。这一笑就是对我的回报，就像拍着小狗叫它躺下别再打扰似的。我又成了杰斯珀似的角色。

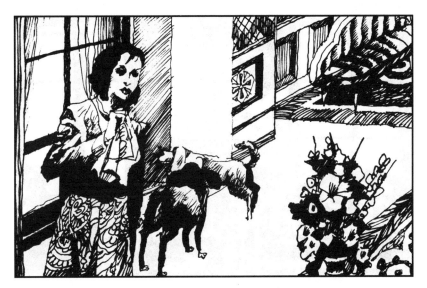

53. 我取了块松饼给两条狗吃。掏出手绢来擦手上的黄油时，才发现弗里思拾的手绢不是我的。从帕子上的绣字，我认出它是雨衣的原主人吕蓓卡的。天哪！她为什么无所不在啊！

54. 我独自坐在卧室的窗口回想着这些天来的遭遇，自那天的海滨之行和争吵后，我觉得我和迈克西姆之间有了隔阂。我说话行事均小心翼翼，生怕无意中又触及他的回忆，我想我变得更胆小和拘谨了。

55. 最近曼陀丽访客不断，送往迎来叫我痛苦不堪。这会又有人来了，当我步进晨室的小客厅时，一位太太站了起来，她飞快地打量着我，甚至朝我腹部搜索了一眼，看我是不是怀孕了。

56. 和其他来客一样，这位太太告别时也问："德温特夫人，你们有没有在曼陀丽经常招待宾客的打算？举行盛大舞会和游园会吗？这里的人都在期待着。"

57. 完了，我又得到藏书室去见一对中年夫妇，他们也不例外，迅速打量我后立即交换了个会心的微笑。那意思当然是：她和吕蓓卡多么不一样，迈克西姆到底看上她哪一点啊！这种比较叫我多么难堪和苦恼。

58. 下午，迈克西姆让我去回拜主教夫人。夫人问我："您丈夫是否有意重新举办曼陀丽的化装舞会？每次舞会都有声有色，我一辈子也忘不了。"我说："我一定问问迈克西姆。"

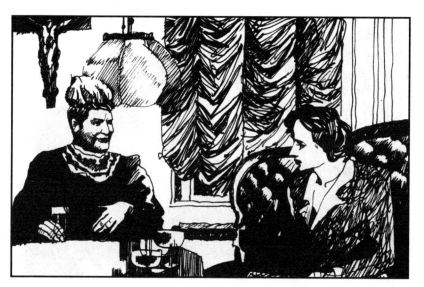

59. 夫人又说："有年夏天，她还办了游园会，场面壮观，美不胜收。这主意只有她想得出，她聪明过人……"她大约怕我受窘，突然把话打住了。我却突然说："吕蓓卡一准是个了不起的人物。"

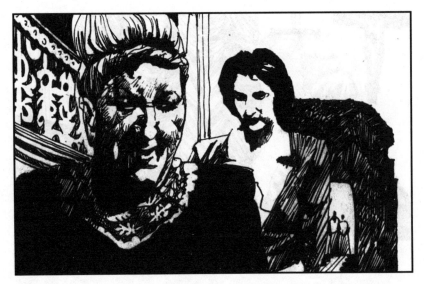

60. 我终于如吐骨鲠般说出她的名字，这使我大大松了口气，也使主教夫人更无顾忌地说出："此刻我还记得她在最后那次舞会上的模样，乌黑的长发衬着雪白的肌肤，白色的舞服，真是个出色的美人儿。"

61. 我告辞了。夫人叮咛说："问您丈夫好。别忘了请他把曼陀丽的舞会再办起来呵。""好的,我一定跟他说。"我装出深谙其味的样子,再次说了假话。

62. 车子驶进铁门内的密林道时，我看见总管事弗兰克走在旁边，便叫司机停车，我要和弗兰克一起步行回去。弗兰克见了我露出愉快的笑容，对此我很感激。

63. 我和他边走边说，我告诉他："主教夫人希望曼陀丽能再举行舞会，她对上次舞会印象深刻。我想那舞会的大部分筹备工作都是吕蓓卡做的吧？"他露出了怯生生的窘态，使我猜想他曾爱上吕蓓卡。

64. 我继续说："要是开舞会，我这个人是一点忙帮不上的，我根本没有安排社交场面的能力。""不用您费心。您只要保持平时的本色，就相当漂亮了。"我感激他的鼓励，但又觉得他这是故意恭维。

65. "你问问迈克西姆好吗？是否有意开一次舞会？"我说。"为什么您不亲自问他呢？""不，我不愿问。"这时，我突然想起海湾之行，便转了话题，说："前几天我到海湾去，碰见一个白痴般的人……"

66. "他是贝恩，是个好人。您不必怕他，他连一只苍蝇都不会伤害的。""噢，海边那小屋里的东西都快霉坏了，为什么不去处理一下？怪可惜的。"我猜想他不会马上回答，果然他弯下腰去系鞋带。

67. 他终于想好了答案，说："要处理，迈克西姆会告诉我的。""那里面的东西是吕蓓卡的吗？""是的。""她用小屋做什么呢？"他停了下说："什么月下野餐啦，还有，总是那一类的活动呗。"

68. "多有趣呀，你也去参加吗？""参加过一两回。"他似极不愿谈这些，但我故作不知，问他："海湾里干吗设着一只浮筒呢？""是她拴船的。""是后来出事的那条船吗？""是的。"

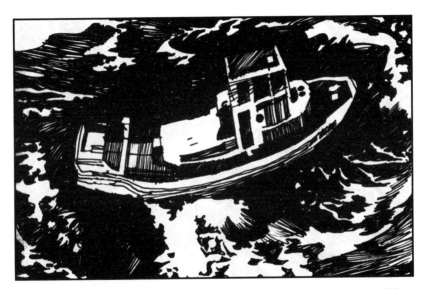

69. 我发现他越来越不自然了，但我接着问："这船有多大？""载重约三吨，船上有小舱房。""那怎么会翻呢？""海湾里也会起风浪。""没人去抢救？""没人知道她出海。她常独宿在那间小屋里。"

70. "迈克西姆也不管吗?就让她这样独来独去?"他顿了片刻,说:"我不知道。"我直觉他在为谁守着秘密,于是又问:"那么,过了多久才发现她的尸体呢?""大概两个月。"

71．"在哪发现的？""埃奇库姆比附近的海峡里，离这儿约40英里。""怎么知道是她？过了两个月还能辨认？"他沉吟一会儿，说："是迈克西姆去认尸的。"

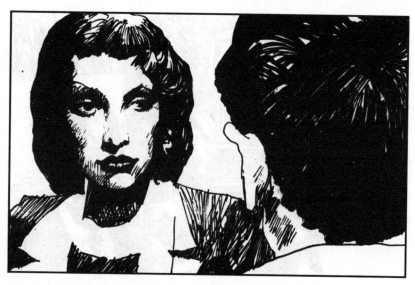

72. 我忽然间有了种直抒胸臆的冲动，说："我本不是个好打听的人。可在这里我感到孤单，感到处境对我不利。我觉得别人无时无刻不拿我跟她作比较，使我觉得我压根儿不该嫁给迈克西姆的。"

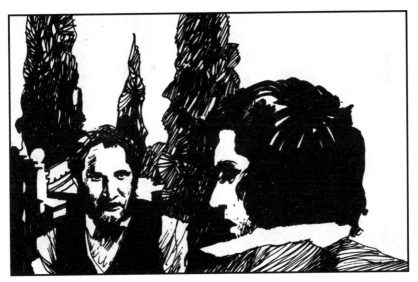

73. "德温特夫人，请不要这么想。对你们结婚，我说不上来心里有多高兴。是你使他的生活整个变了样。如果我听到有谁说坏话，我一定要亲自干预，决不让他们信口雌黄。"

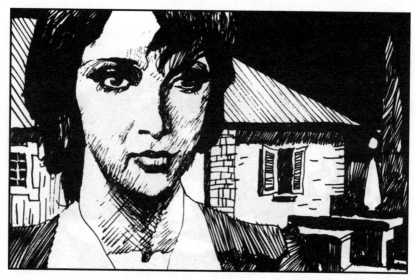

74. "你真好。可我知道自己不懂得待人接物，我的出身和教养与这庄园不相配。我意识到自己的缺陷正是她的长处。她拥有自信、仪态、美貌、才识、机智等，我没有。想到这些，真叫人灰心丧气。"

75. 他沉默了一会才说：“您所拥有的素质同样重要，甚至更重要。您心地善良，待人诚挚，还有谦虚端庄。这些对于男子，对于做丈夫的来说，比之世上所有的机智和美貌，价值大得多。”

76. "你别把我说得那么好。""我是真诚的。如果迈克西姆知道您的心情，他会发愁和痛苦的。德温特夫人，把过去忘掉。能不能引着大家从往昔的羁缚中挣脱出来，全靠您啦。不要再为往事伤神了。"

77. "真该早跟你谈一次的。这会儿我觉得好受多了。今后不管发生什么事,你总是我的朋友,对吗?""当然对。"这时我们已来到宅子前,我突然停下说:"结束这次谈话前,你能如实地回答我一个问题吗?"

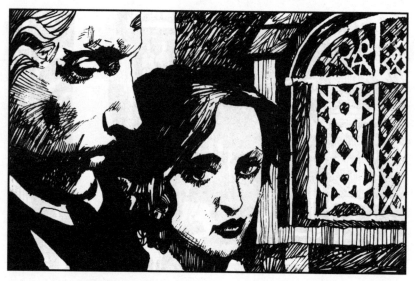

78. 他为难地沉默着。我说："决不是什么怪问题。""那好。我尽力而为。""告诉我，吕蓓卡非常美吗？"

79. 他沉吟半晌，把脸转开后，才慢条斯理地说："不错。依我说，她是我有生以来见过的最美的女人。"

80. 我的新使女克拉丽斯是个单纯、可爱的姑娘。由于是新来的，所以她不会拿我跟她比较。只有她认为我是这儿的女主人。当我把袜子、内衣交给她织补时，不必担心她会笑话我。往事在这儿是不存在的。

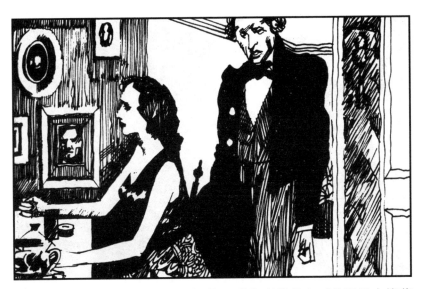

81. 在别的地方则不然，当我把紫丁香拿到藏书室叫弗里思去找花瓶时，他说："太太，客厅里那只石膏花瓶，一向是用来插丁香的。""不会把花瓶弄坏、碰碎吧？""德温特夫人一向都用它的。"

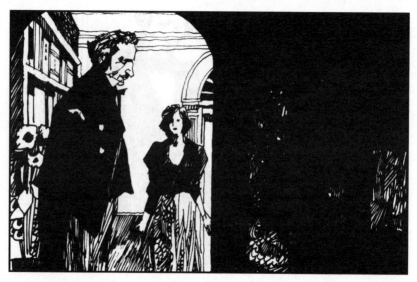

82. 花插好了，我说："弗里思，把窗口桌子旁的书架挪开一点行吗？我要把花放在那里。""可是，太太，德温特夫人一向把石膏花瓶放在沙发后面的桌子上。""噢，好吧。"

83. 还有那条瞎了一只眼的母狗，至今还不肯承认我。每当听到我的脚步声它都会迎过来，但嗅到我不是它期待的人后，便耷拉着脑袋走开了。弗兰克叫我别为往事伤神，可这却由不得我啊！

84. 好心的比阿特丽斯从伦敦给我寄来结婚礼物，四大部的《绘画史》。我太感动了，抱着它们在晨室里转了一圈，不知放在哪里好。

85. 后来我把它们竖成一行摆在桌上，当我退开几步要欣赏一下时，它们却突然倒了下来，并把桌上的一个小巧瓷塑爱神撞翻了。爱神一头栽进字纸篓，跌得粉身碎骨。

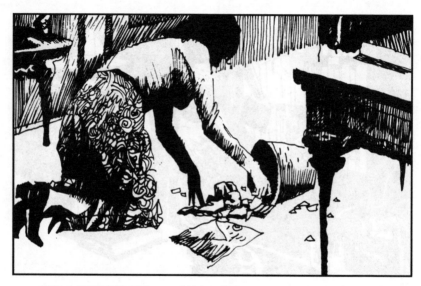

86. 我像个闯了祸的顽童，生怕被人发现了，赶忙跪在地板上，把碎瓷片装进信封，又把信封放在抽屉的深处。

87. 当我把书抱到藏书室去给迈克西姆看时，他乐得哈哈大笑，说："亲爱的老姐姐比阿特丽斯一定对你有了好感啦，要知道，她非万不得已是不开卷的。"我也欣喜地笑了。

88. 第二天午饭后，弗里思到藏书室送咖啡，对迈克西姆说："老爷，我想跟您说说罗伯特跟丹弗斯太太闹别扭的事。""哦，老天爷！"迈克西姆朝我做了个鬼脸，说："说吧，弗里思。"

89. "丹弗斯太太指责罗伯特在往晨室送花时，私藏了一件贵重的小摆设，罗伯特矢口否认他干过这种事。""不会是哪个女仆？""丹弗斯太太说打昨儿太太离开后，罗伯特是第一个进去的人。"

90. "那就去把丹弗斯太太叫来，咱们把事情搞个水落石出。噢，究竟是哪件小摆设？""就是桌上那尊瓷塑爱神。""那可是我们家的一件宝贝，一定得把它找出来，快去把丹弗斯太太找来吧。"

91. 弗里思走后，我说："亲爱的，我早想告诉你的。事实上，那尊瓷塑是我昨天在晨室打碎的。""你打碎的？那刚才在弗里思面前为什么不说呢？""我也不知道。我怕他会拿我当傻瓜看。"

92. "这下子你才真成了大傻瓜，你得当着丹弗斯太太的面说清楚了。""不要，你对他们说吧。让我上楼去吧。""别干这种傻事，谁都会以为你怕他们哪。""我还真有点怕……"

93. 门开了，他们进来了。我神色紧张地望着迈克西姆，他耸耸肩，既感到事情有趣，又露出几分愠色。

94. "丹弗斯太太，完全是一场误会。是德温特夫人自己把瓷塑打碎了，后来压根儿把这事给忘啦。"迈克西姆说。大家的目光集中到我身上，我说："真抱歉，没想到给罗伯特惹了麻烦。"

95. 丹弗斯太太无情地盯着我，说："太太，那摆设还能修补一下吗？""已经摔得粉碎了。""那些碎片呢？你怎么处理的？"迈克西姆问我。"我把碎片装进了一只信封。"我说。

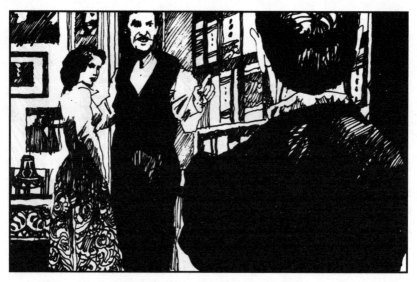

96. "那你又怎么处理那信封呢？"迈克西姆的口吻既像开玩笑，又似含几分怒气。我说："我放在抽屉里边了。""瞧德温特夫人那副模样，好像你会把她送进监牢似的。丹弗斯太太，对不？"

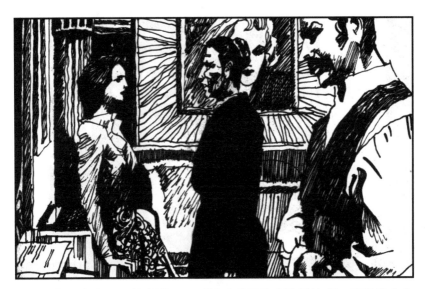

97. 丹弗斯太太又盯着我说："要是以后再发生这样的事，德温特夫人是不是可以亲口对我讲明。这样可使大家免去许多不必要的误会。"迈克西姆说："我不懂她昨天为什么不这么做。"

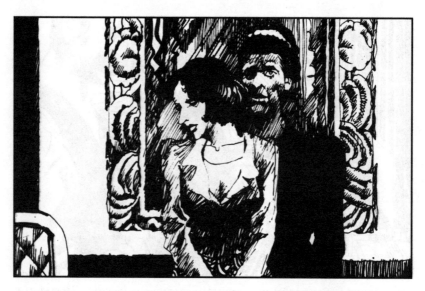

98. 丹弗斯太太说："也许德温特夫人不知这件摆设的价值吧？""我知道的。所以我才把碎片全扫拢收起来。"我可怜巴巴地说。

99. "而且还把它们藏在抽屉里边，藏在没人能找到的地方。"迈克西姆呵呵一笑，还耸了耸肩说："这种事只有小丫头才干得出来，是不是？丹弗斯太太。"

100. "小丫头可是不许碰那些东西的。这事真太不幸了，以前晨室里还没发生过打碎东西的事呢。""这事已没法挽回了，就这样吧，丹弗斯太太。"

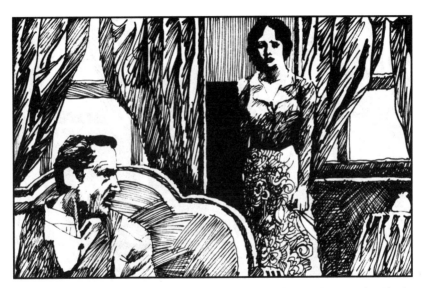

101. 当屋里只有迈克西姆和我时，我说："真对不起，我太不细心了。""别再想它了，宝贝儿，那有什么关系呢？""想到从前还没打碎过东西，是我开了先例。丹弗斯太太一定很恼火。"

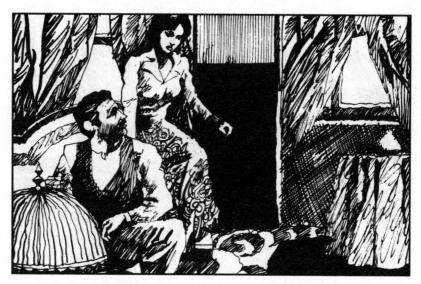

102. "关她什么事，又不是她的瓷器。去他妈的的丹弗斯太太吧，难道她是万能的主？你说怕她，是怎么回事？" "我，我，连我自己也说不清楚。"

103. "你的做法多离奇，打碎了东西干吗不把她找来，冲她说：'喂，丹弗斯太太，看能不能修'，不能修就算啦，她敢说什么。可你的举动哪像个女主人。""我也奇怪，我为什么就不能那样。"

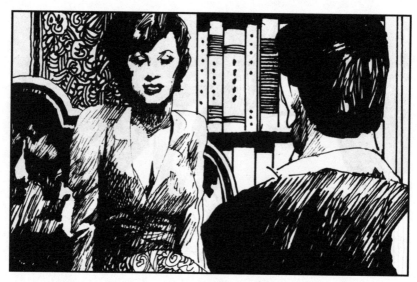

104. "你可以改变的。上回我俩去做回拜时，你竟只敢挨着椅子的外沿坐。像个找工作的小妞似的，只知回答'是'和'不是'。对你的忸怩、怕生，我能理解。可你为什么不努力克服呢？"

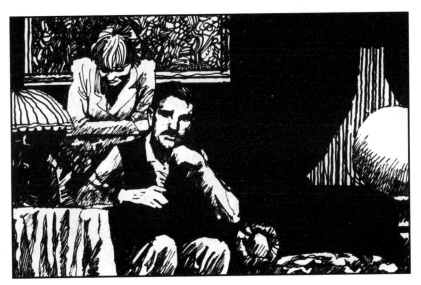

105. "我没受过应付这种场面的教养嘛。再说当人家拿我当一头得奖良种母牛、上上下下打量个没完时，我又怎么自在得起来。""打量又怎样，因为这一带，唯有曼陀丽发生的事儿才能引起人们的兴趣。"

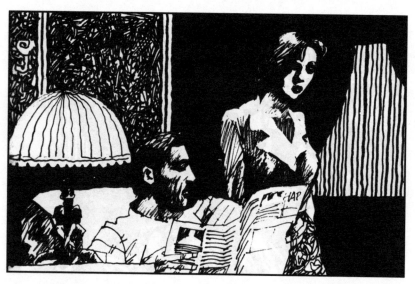

106. "我一定使他们大失所望了。因为我这人呆板无趣,不爱讲话,没见过世面,又不懂得修饰打扮,所以这儿的人就不屑对我飞短流长了。你大概就因为这个缘故才和我结婚的。"

107. 迈克西姆把报纸往地上一摔，猛地从椅子上站起，严厉地责问："你这话是什么意思？你听到了什么流言飞语？是谁在你面前饶舌了？说，你说呀！"

108. 我被他的样子吓坏了，说："别这么看着我。我只是觉得心里恼火，无法控制……"他冷静些了，郁郁不乐地凝视着我，若有所思地说："我怀疑自己娶你，是不是干了件极其自私的事。"

109. "你这话是什么意思？" "我对你来说不是个好伴侣，我俩年龄悬殊。你应该嫁给年龄相仿的小伙子，而不是嫁给我这已虚度半世人生的家伙。" "无稽之谈，在婚姻上年龄无关紧要。"

110. 我跪在窗台上，伸手搂住他的肩膀，说："你知道我爱你甚于世上的一切。除了你，我什么亲人也没有。你是我的父亲，我的兄长，我的儿子。你是我的一切。"

111. 他对我的话似没听进去，径自说："该怪我，我应该给你时间，让你好好地考虑一下的。""我用不着考虑，我没什么好选择的。迈克西姆，你不理解，要是一个人爱上了谁……"

112. 他把目光移到窗外，说："你在这里快活吗？有时我真怀疑。近来你人瘦了，脸色也不好。"他转向我，继续说："可怜的羔羊，你没享受到多大乐趣吧？我这人恐怕很难相处。"

113. "不，一点也不难相处。我也很快活，很快活……但是，如果你觉得我们的生活不愉快，你就直截了当地说出来，我宁可走开，不再跟你一起生活。"他用惶惑、痛苦的眼光看着我，似不知该说什么。

114. 我懊恼至极，竟迁怒于那件瓷塑，我说："都是那该死的瓷塑，它干吗要放在晨室里，它甚至根本就不该来到这宅子里！""它实际上是件结婚礼品，吕蓓卡对瓷器很在行。"迈克西姆说。

115. 我第一次听到他说这个名字，口气那么自然轻松。我瞥了他一眼，看见他站在壁炉旁，眼睛直瞪着前方。我暗自说，他在想吕蓓卡，他在想，多奇怪的机缘，我的结婚礼品竟把吕蓓卡的礼品毁了。

116. 我走到迈克西姆身边，问他："你在想什么？""没想什么，怎么啦？""我也不知道，你神情那么严肃，那么恍惚。"他吹了声口哨，说："我是在想，塞雷根球队和中塞克思队交锋的事。"

117. 6月底迈克西姆去伦敦赴社交宴会。那是涉及本郡公务，只有男宾出席的聚会。要去两天，我望着汽车在弯道处消失的时候，竟产生一种永诀之感，好像我再也见不到他了。

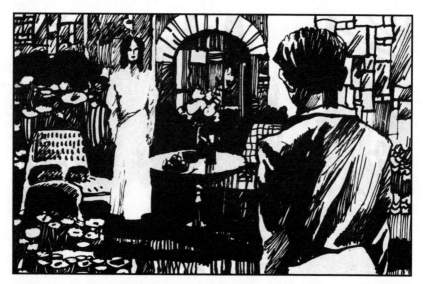

118. 下午，我坐在栗子树下看书，可一个字也没看进去。看到罗伯特从屋那边向我走来，竟紧张得一阵眩晕。幸而他说："太太，俱乐部来电话，说是德温特先生十分钟前已到了那儿。"

119. 心头一轻松，顿感饥肠辘辘，但此时不到喝茶的时候，按规矩没什么可吃。我便顽皮地爬过长窗，溜进餐厅，从食柜里偷了六块饼干和一个苹果，为了不让人看见，奔到林子里才开始大嚼。

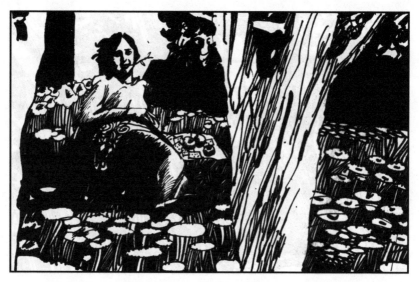

120. 我感到从未有过的轻松，随意地躺在草丛中，闭着眼睛，嘴里还嚼着根青草。我想这是迈克西姆不在的关系，因为我不必察言观色地去忖度他的心思。这想法真是大不敬，这邪念岂非对爱情的背弃？

121. 杰斯珀又翻到岩石那边去了，迈克西姆不在，我便放胆翻上礁岩去追它。杰斯珀像识途老马，直向海滩那边的弃屋奔去，我随它走到屋前，那小鬼一边在门沿下闻，一边对着屋子狂吠。

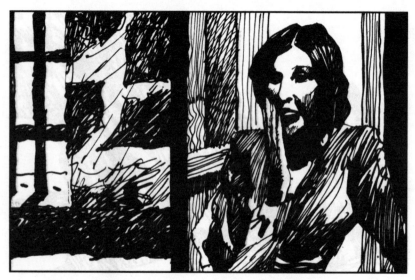

122. 我推开门走进去，杰斯珀又对着里面那间贮藏室吠个不停。扑通一声，好似有东西掉在地上。我慢慢走过去，怯生生地问："里边有人吗？"我小心地伸头张望，一个蠕动的东西吓得我尖叫起来。

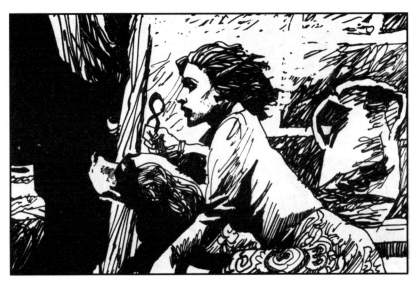

123. 杰斯珀猛扑过去，随之是一声呵斥，我听出是白痴贝恩的声音，心头顿时轻松了，并解下身上的皮带拴在杰斯珀的颈圈上，拉住它不让它乱扑乱吠。

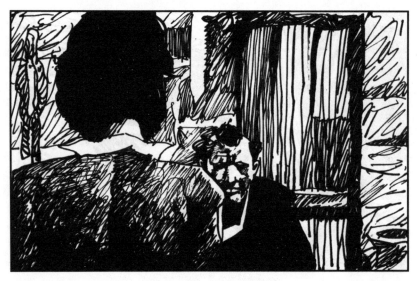

124. 贝恩把一只手搁在背后，鬼头鬼脑地向我走来，我问："你那只手上拿着什么？"他伸出手，掌心里是一根钓丝。我说："你想要就拿去，不过以后别再拿了，拿人家的东西，不是诚实人干的。"